人體居所
（空間概念於服裝展演之設計規劃）

黃莉婷　著

封面設計：實踐大學教務處出版組

出 版 心 語

　　近年來，全球數位出版蓄勢待發，美國從事數位出版的業者超過百家，亞洲數位出版的新勢力也正在起飛，諸如日本、中國大陸都方興未艾，而台灣卻被視為數位出版的處女地，有極大的開發拓展空間。植基於此，本組自民國 93 年 9 月起，即醞釀規劃以數位出版模式，協助本校專任教師致力於學術出版，以激勵本校研究風氣，提昇教學品質及學術水準。

　　在規劃初期，調查得知秀威資訊科技股份有限公司是採行數位印刷模式並做數位少量隨需出版〔POD＝Print on Demand〕（含編印銷售發行）的科技公司，亦為中華民國政府出版品正式授權的 POD 數位處理中心，尤其該公司可提供「免費學術出版」形式，相當符合本組推展數位出版的立意。隨即與秀威公司密集接洽，雙方就數位出版服務要點、數位出版申請作業流程、出版發行合約書以及出版合作備忘錄等相關事宜逐一審慎研擬，歷時 9 個月，至民國 94 年 6 月始告順利簽核公布。

執行迄今逾 2 年，承蒙本校謝董事長孟雄、謝校長宗興、劉教務長麗雲、藍教授秀璋以及秀威公司宋總經理政坤等多位長官給予本組全力的支持與指導，本校諸多教師亦身體力行，主動提供學術專著委由本組協助數位出版，數量達 20 本，在此一併致上最誠摯的謝意。諸般溫馨滿溢，將是挹注本組持續推展數位出版的最大動力。

本出版團隊由葉立誠組長、王雯珊老師、賴怡勳老師三人為組合，以極其有限的人力，充分發揮高效能的團隊精神，合作無間，各司統籌策劃、協商研擬、視覺設計等職掌，在精益求精的前提下，至望弘揚本校實踐大學的校譽，具體落實出版機能。

實踐大學教務處出版組　謹識

中華民國 98 年 1 月

目次

7　人體居所

人體居所

空間概念於服裝展演之設計規劃

　　以身體存有為基礎，探究建築空間的本質，藉此營造人居空間（空間與服飾）的啟示。

　　基於身體的存在，思考空間如何自然的浮現，其本質在於棲居身體與棲居環境兩者間存有的意義，而身體的知覺特質則使得情境空間為自明、模糊、混沌、曖昧、動態、循環的一種整體呈現。以本系列案例之空間與服飾對話的創作出發，用服裝做為一種物件、符號與媒體，牽涉出文化議題及創作媒材的可親性，使服裝在社會發展的脈絡上有了多元豐富的呈現。服裝與訊息化的歷史表徵，在時空上藉由設計師的關照，成為具體而微且巨大的文化提醒能力。

　　用以服裝與服飾陳設的空間為例，一種人體居所的空間型態，呈現社會歷史與階段文化、生產能力的表現。情境與空間性的觀念，提供觀賞者面對服裝時所產生的不同層次審視與思考，不是空間與身體的個別存在（非單純的知覺空間，亦非純粹的幾何空間），而是空間與身體相融交錯的共同存在。

作品系列 - 01

十三行博物館
「時尚・建築・博物館」特展

創作理念

In理想時尚纏縛之身體界面與軟建築考古時間性皺褶空間概念於服裝展演規劃之創作。

1　援引服裝設計先驅們對時尚結合考古的概念與創新手法；顛覆距離、皺摺並堆疊時空、曲折歷史脈絡／時間軸──呼應時尚即考古與（fashion is short）可丟棄卻永恆的多元本質。

2　自摺疊美學／layers概念上對廢墟的想像，發展摺疊／堆積的空間研究。

3　空間體現創作實驗：

　　A　斜面牆／不可破壞／自用折塊來區分／模擬衣服打樣圖、立體剪裁／metamorphosis／transform的空間文化體現。

　　B　使用預製布面紋／塊理，調節斜面／background色塊密度的施造，與點線面編織的空間實驗。

視覺合成圖像思考

C 城市紋理與脈絡、堆疊mapping / over-lapping的理念建築化。

D 出入口破裂的呼應；入口 / 考古 / 原住民 / 模擬時間、空間壓迫；空間中的時間軸釋放、與褶皺的實質空間操作與創新。

近年來隨著生活品質的提昇，時尚設計的風潮已不僅止於工業產品的一環，更增添了些許的人本藝術特質。繼北美館的薇薇安・魏斯伍德（Vivienne Westwood）、台北當代藝術館的義大利經典50年，時尚的社會入侵開始進駐美術與博物館內，本展覽主旨試圖以時尚、考古與建築為議題，傳達出考古空間與時尚的另一種結合。

「構築」在城市建構中，所扮演的角色往往不易隨著社會變遷而產生快速的改變。在建築所建構的空間環境中，它整合了整體外在大環境與人的尺度比例關係，使人藉由建築的空間重新體悟自然與人本之間的相關聯性。當今的人們正逐漸的流失自然環境所帶給我們的原始知覺，環繞在都市所構築的都會時尚中，以被定位為藉由設計者所產出的一種具代表性和時效性的大眾消費行為的時尚，發展至今已被本位主義的個人品牌形象與符號風格所取代。為能重新詮釋時尚的定義，在展名為「時尚・建築・博物館」的構築時尚創作特展中，將重新回到自然與建築、建築與人的關係型態，藉由服裝之軟性建築，傳達出時尚與考古、考古與空間的另一種結合。

學理基礎

1 研究自然與建築、建築與人、人與時尚，層疊（overlapping）關係之空間型態美學。

2 藉由研究服裝擬態為軟性建築，傳達時尚與考古、考古與空間的交疊性研究。
將考古文化與建築時尚，結合成為空間規劃上的另一考量。

3 研究二元對立的錯位【In時尚&軟建築】的複雜交疊關係、與考古文化產生之連結性空間創作應用。

4 藉時尚的軟與in、併入時尚與考古間的時空，結合處理、研擬發展摺疊美學的層（layers）空間概念，呈現時尚與考古的一種新空間結合。

在本次展覽的專題講座中，邀請台大外文系張小虹教授，透過二元對立的錯位──【In時尚&軟建築】作為本次展覽的議題探討。（註記1）

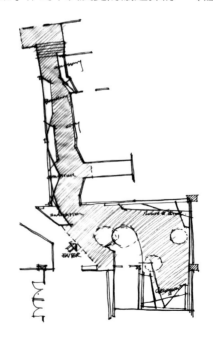

平面配置草圖

當時尚的「軟」關係對上建築的「硬」

張小虹

「時間的堆積循環」與overlapping & over mapping在空間意義上為何？

Overlaps Superposition（重疊）creates soft transitions between space / images ; overlapping between species-pairs. 在物種、時間、空間與圖像層間產生柔化的過渡transformations and time Offset。

以時空移轉與銜接理論，來解釋堆積循環：

1　本設計規劃中試圖透過相同的堆積循環概念應用在空間操作手法上。【軟&硬】在二元對立的解釋上可以材質作為比較，然而在另組的二元對立【In&out】中代表著時尚商品的過季與流行，當然亦可解釋為在空間上的二元對立。（註記2）

2　處理這兩組的對立關係時，錯位後的複雜交疊關係便開始得以與考古文化產生連結性。

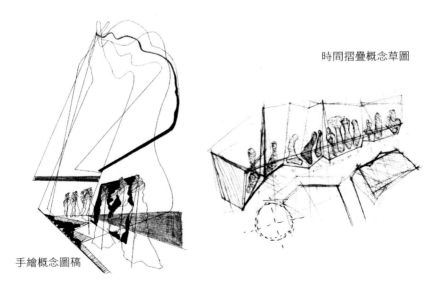

時間摺疊概念草圖

手繪概念圖稿

3　時尚就是建築、建築就是時尚

　　阿道夫路斯（Adolf Loos）：現代人的房子應
該把金釦子換成黑釦子

　　柯比意（Le Corbusier）：裸體的男人不應該穿
繡花背心

　　在現代建築師們的擬喻下不難將建築與服裝連
結在一起，一如服裝本身藉由編織、剪裁、重組使
其產生細緻的結構與構造，身體好擬比住在一個軟
性的建築構造中。

4　唯僅不同的是，時間性的差異讓時尚必須跟著流
　　行的步調前進，流行的「in」搭配上構築的「軟」
　　亦成為空間環境設計上的一種主體搭配。

5　其次必須考量的便是所在的地域環境，當時尚
　　的in與軟進駐到一座以考古為名的博物館時，
　　如何將考古文化與建築般的時尚結合成為空間
　　規劃上的另一考量。

6　時空的因素將帶我們走進in時尚的考古廢墟
　　概念。

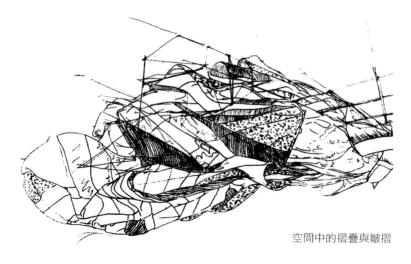

空間中的摺疊與皺摺

一種廢墟空間中的摺疊，整合了此次展覽的特殊空間處理，正當所謂的考古已成為廢墟的過去完成式，時尚作品本身便已成為構築廢墟的現在進行式，廢墟的現在進行式意指流行時尚中我們所形容的商品過季，它的「稍縱即逝」、推陳出新，加快每個時尚的腳步等於是一個廢墟的加速累積。每一新品的推出，正是宣告上個時尚成為廢墟化。

7　正當您穿著今年的最新款時尚服飾的同時，也正意味當季商品正走向新品的過季（巴黎的時尚正已推出新品）。而我們經常性的一身新、舊混搭，更同時在你我身上堆疊出更多的時尚廢墟化。當時尚作為廢墟的現在進行式，包含復古的過去現在進行式、過去完成式（新品的出現宣告本季的商品的過去），而時尚本身同時又以現在進行式的方式，作一項未來進行式與未來完成式的推進。所以，時尚基本上是一時間極度錯亂的一個展現，它有著一個循環與摺疊的線性時間，不斷的從現在到未來推進，在過去未來間，不斷的堆積與循環。

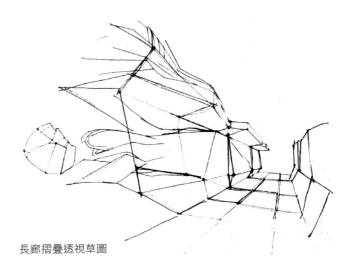

長廊摺疊透視草圖

這是一項表面上的前進式，但卻又不斷的往後看的一個前進方式，如此般的以面對過去走向文明的方式在此將被以一種In廢墟（註記3）空間的摺疊方法處理。

註記1　In：年輕時髦與流行

註記2　二元對立的一種錯位想像：
- 軟&硬──材質上的二元對立
- In & out　1. 流行與過季的二元對立
　　　　　　 2. 空間的裡與外的二元對立

註記3　In廢墟：即是一種背對著走向未來的進行式。
　　　　所謂的進步「progress」：亦是種殘骸的堆積。
　　　　是一種面對著過去背對著走向未來，我們的進步是面對過去的災難。

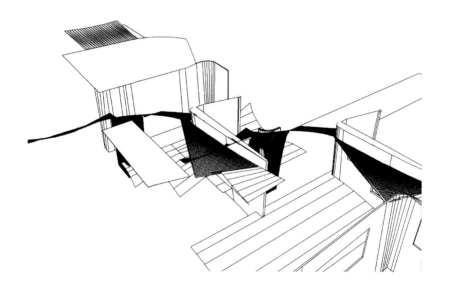

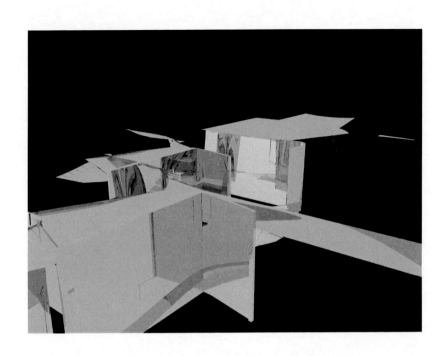

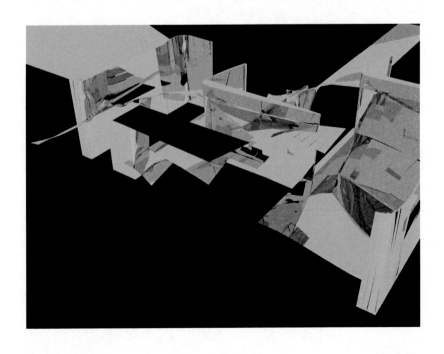

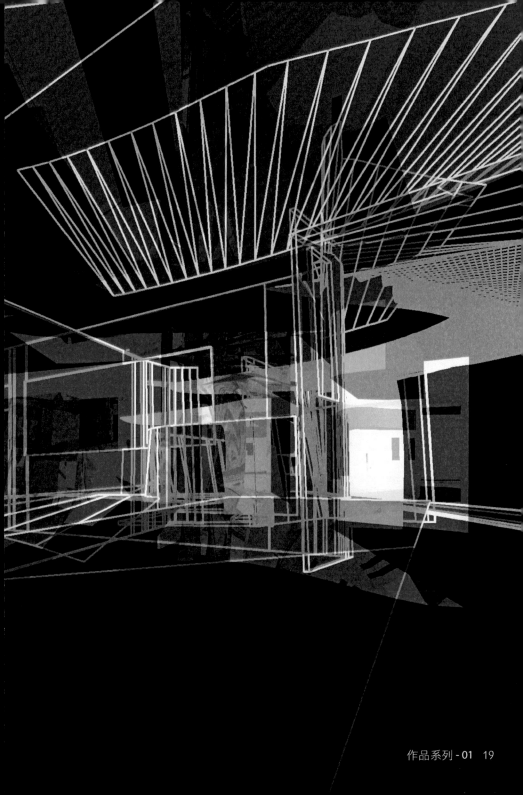

內容形式　　摺疊美學的layers概念上是種對廢墟的想像，在此被處理成空間中的廢墟虛實呈現。若以展場中的基地摺板式斜牆為基底，在以空間中之立面向度用以軟性建築（服飾）所圍築而成之縱向視覺，最後輔以摺板式的展台加以動線上的引導，作為空間主體之概念呈現。運用空間模擬一種拓撲學／莫比烏斯環原理（時間摺疊、堆疊）結構再以發展。

　　廢墟概念般的摺疊美學將完成於參觀者的介入，堆疊出折疊般的廢墟文明時態想像（廢墟的過去完成、廢墟的現在完成與廢墟的現在進行式）。

廢墟的過去完成 考古博物館	廢墟的現在完成 時尚展品	廢墟的現進行式 人

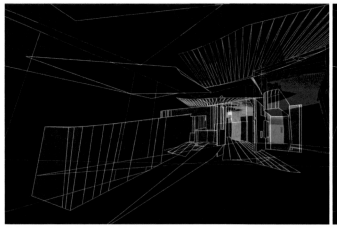

人類基於生活需求而產生服裝，而服裝的形貌與結構因受到自然環境及社會因素的影響，而產生許多不同的風貌，空間形式設計將反映此一變貌。透過In 時尚與軟建築、軟建築與考古三者之間的界定相互關係與應用在創新空間內容形式上。

　　運用前述中所提到的摺疊美學layers概念，藉由服裝設計師、空間設計師、視覺藝術、當代藝術家作品所呈現之in 時尚廢墟主體，分摺為六大區：

「自然與文化」概念服飾區
「民族意象」概念服飾區
「構築意象」概念服飾區
「城市與國界」概念服飾區
「時間與空間」多媒體投影與概念飾品區
「城市與人」概念視覺影像區

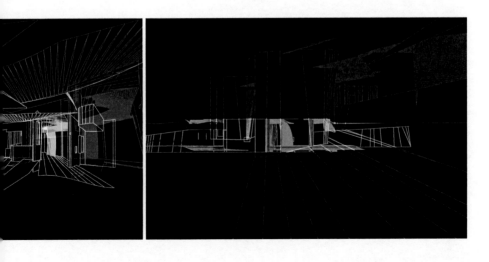

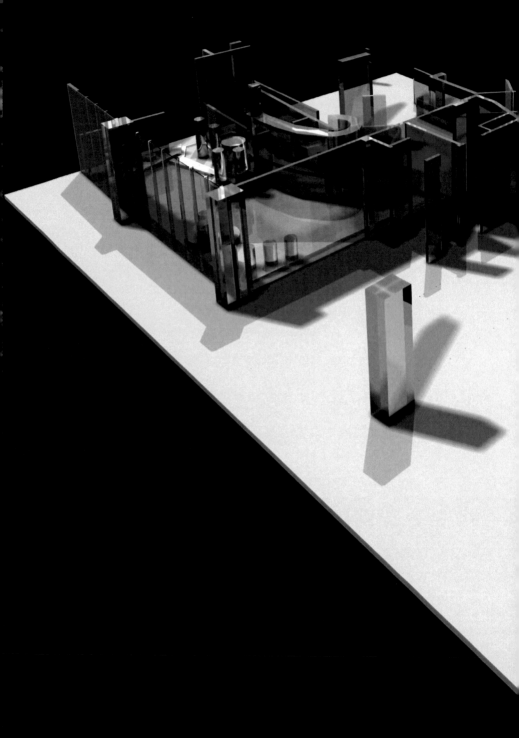

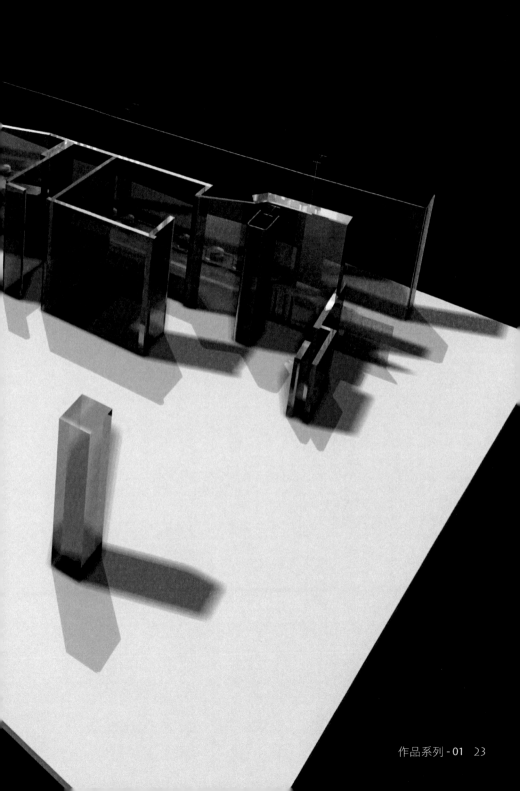

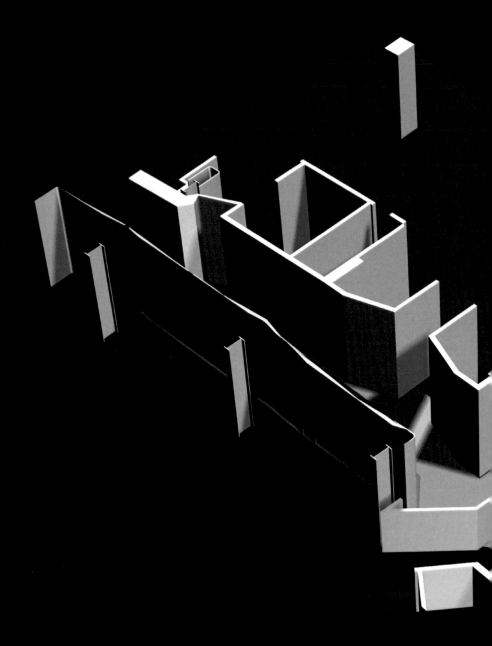

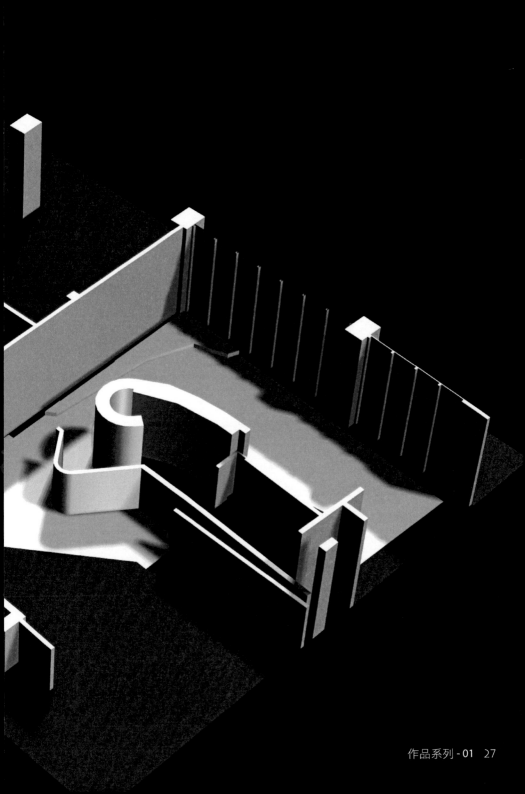

方法技巧	1	首以大型折角牆面區分館內活動廊道與展覽空間，再以地面材質鋪設界定展區整體範圍。
	2	以展板將內展區的玻璃牆面圍閉，藉以運用燈光營造出展場的聚焦情境效果。
	3	走道長廊區中，運用展台的折角效果區分展示作品的分類主題性。
	4	廊道底端運用多媒體投射作品，強調視覺端景的延伸性與豐富感。
	5	展區動線區域規劃區分：「自然與文化」概念服飾區—「民族意象」概念服飾區—「構築意象」概念服飾區—「城市與國界」概念服飾區—「時間與空間」多媒體投影與概念飾品區—「城市與人」概念視覺影像區。

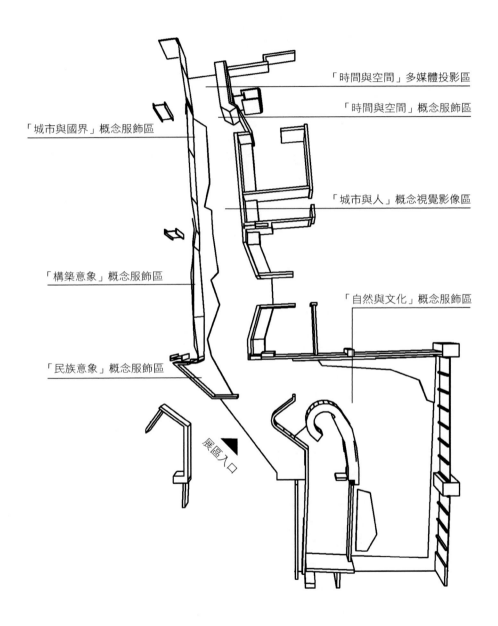

「時間與空間」多媒體投影區

「時間與空間」概念服飾區

「城市與國界」概念服飾區

「城市與人」概念視覺影像區

「構築意象」概念服飾區

「自然與文化」概念服飾區

「民族意象」概念服飾區

展區入口

藝術價值與 （社會）貢獻	1	本次於環境空間規劃中，藉以時尚的軟與in併入時尚與考古間的時空結合處理，摺疊美學的layers空間概念呈現時尚與考古的一種結合。
	2	一般普遍來說對博物館的印象以文物聚集的場所為主，通常是一種高文化（High culture）與一種經由時間篩選後沉澱出來的藝術精品。
	3	從90年代開始博物館裡開始興起一波時尚展覽，1997年於英國倫敦V&A的時尚經典服裝展與帝國戰爭博物館所舉辦的兩次戰前與戰後的服裝展，皆因時尚而湧入大量的參觀人潮。
	4	對台灣而言，也在近年開始將這股時尚風潮帶進博物館內：

從2000年後開始於高雄市立美術館所展出的三宅一生服飾藝術展，

故宮2002年的葉錦添──時代的容顏，

以及2005年北美館的Vivien Westwood時尚回顧展，

當代美術館的義大利時尚經典50年，

時尚的「軟」卻帶給博物館一股「in」。

　　以美術館作為時尚傳媒是於九〇年代興起的一股全球風潮，它不僅帶動了美術館與時尚之間的空間轉換與價值變動，更開展出新博物館、美術館學與新時尚學的論述活力。以英國倫敦Victoria and Albert Museum（V&A）博物館為例，館藏特色在於十九世紀裝飾藝術為主軸，當中包含服裝部門所固定展出的歷史性服飾。九〇年代起，V&A開始積極規劃一系列的流行時尚展，同時結合「動態」的走秀舞台與原先「靜態」的博

物館展品，這也使得博物館提高相當多的參觀人次。如同前述的In時尚vs軟建築論述，（In）時尚的植入改變了博物館的生（硬），貼近了人們更活化了當代藝術的生活氣息。

如此般博物館因為時尚而顯得活力充沛、生意盎然，快速的流動人潮帶動了新與舊的堆積循環。In/準文明廢墟的博物館在不斷累積時尚即廢墟的過去式，呼應出博物館既定的形象（老舊的歷史），但此時卻賦予了新的功能與任務。時尚因博物館的空間定義而暫時脫離時尚工業的商業性，減緩了時尚工業的時間流動快速感，而博物館更因人們的川流不息加速堆疊文明的廢墟，相得益彰的結合活絡了彼此的社會目的性，成就了藝術、美學即是我們生活的一部分。

台北探索館
「理想時尚——我的台北服飾記憶」特展

創作理念　1　研究服裝擔負對內機能、意識主體的再現（功能）之外，對外表達時尚／社會──「社會理想身體（ideal body）概念」所共同交疊、影響、IN-BETWEEN、多介面（層次）的同時性再現理論。

2　內（in／硬）自明性（identification）vs.（外／軟）透明性（transparency）空間推演理論、與辯證所實踐的空間／展場之理論與創作。

3　理解Wilson文化理論──「身體視為文化的加工品」，運用於空間規劃之創作實踐。

4　新型態的技術與藝術概念用以表達理論──「介面可以是身體、是服飾、是空間庇體、是城市」相互依存的理論與延伸概念。

5　根據Piaget（1973年）理論，自我認知所謂目標概念（object concept）之理解、「身體界線（boundary）」成為心理現象（自我心理觀感之描繪）的概念，並且發展成為個體/群體與社會互動的工具。

身體界線與服裝的關係在此亦獲得注意，服裝也強化了自身相同的模糊特質。

6　Wilson（1985年）描述身體間倘若存在之開口、對它本身是種模糊不清的危險，則被視為身體延伸的衣著──尚不屬於身體的一部分。

服裝不僅連結身體與社會，還是兩者間更清晰之媒介。更是自我與非自我之界線。

界線boundary之探討：「何謂身體」與「何謂服裝」之想法，為時尚提供了許多刺激。

7　以遮蔽、匿名性、隱身、半透明/半透光性、去中心化對應身體文學、美學、服裝心理學……等空間型態；研究其設計與操作理論、技術與建築空間語法的創作性實驗演練。

8　經由上述理論操作，規劃創造台北城歷史記憶連結、文化體驗、與人文空間脈絡之創新展演空間。

一場服飾與身體間的空間記憶連結，延伸出空間場域的存在活動實現。

當年輕的你穿著一身西門町的青春時尚，走過南北貨雲集的迪化街，一路逛過香煙裊繞的霞海城隍廟，永樂市場裡眼花撩亂的素紗采帛，曾是多少人過新年、添新衣的夢想天堂，如今紅磚道上烙印著數不清的服飾年華，還記留著許多未來時尚設計師的錯綜腳印。在光影流洩綠蔭與車流交錯的中山北路街頭，潔白的婚紗、儷影成雙的櫥窗影像，可曾觸動你想婚的念頭？台北人，游移在時尚繁華的城郭，年輕躍動的西門町、儷影雜沓的信義區、浮光似夢的大稻埕，哪裡摟落你一身瀟灑的前塵。這是個多樣化的時尚台北，有著不一樣的服飾記憶。

張愛玲說：「各人住在各人的衣服裡」。千層紗，萬重霧，身體與衣服，衣服與建築，建築與城市，本來就是同一種搭配，同一種纏縛。
— 張小虹 ·城市的流白／三少四壯集；中國時報人間副刊專欄

城市與建築亦如同身體與服飾，藉由活動使人所處的環境間介定出一空間場域性，如此的空間性存在著某種的環境記憶連結，它所界定出來的身體活動已不止於心理層面與身體間的自然活動，它所

聯結的是一種「時尚」所建構出來的理想社會與理想身體之空間聯結。

「理想時尚住在個人的理想身體裡」，以理想身體概念為出發，城市所在的環境為身體創造出完美的具體化形象，也將個人的矛盾感壓縮在柏拉圖式的理想中。

時尚的角色提供了「身體」創造完美接近理想的企圖，這種情況區分出自我身體外在的體驗──「服飾」，以及來自外在身體在的非自我──「環境」。

身體與服裝間即有了關於時尚與城市間的共通論點，而身體則可能代表自體與透過服裝表達理想間的界面。此介面當「理想身體」成為服飾與身體間的絕對值，身體所存在的感知亦即由自我意識所支配，空間中的主體結構也將由「人」的活動而產出。

「理想時尚──我的台北服飾記憶」，亦如梅洛龐蒂（Merleau-Ponty）以身體與環境之存在知感關係型態，探討身體與服飾、服飾與記憶、記憶與空間根本存在的關係，規劃出空間情境與個體間的靜態與動態之虛實感。

動態身體之流動延伸出靜態作品之虛體記憶空間實體，將空間的概念建構在身體與記憶築牆之間。

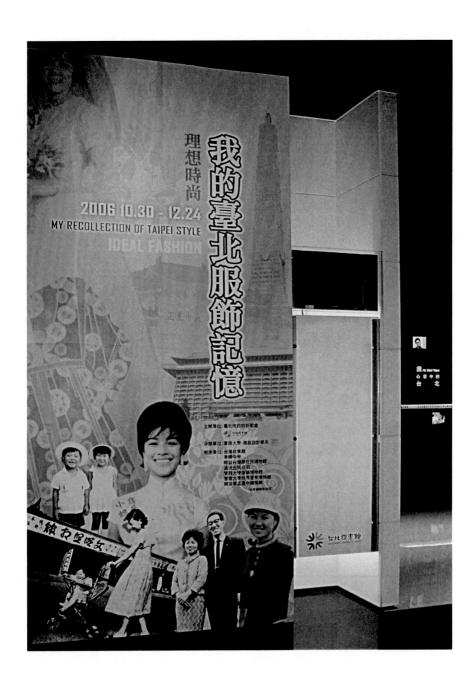

學理基礎	1	研究與創作身體／環境存在知感之關係型態。
	2	探討身體／服飾／記憶／空間交疊存在關係之理論，並作為社會互動的工具。
	3	研究個體靜態與動態之虛實感與規劃空間情境。
	4	探討身體與服飾、服飾與記憶、記憶與空間根本存在的關係，規劃空間情境與個體間靜態與動態之虛實感。
	5	以（時尚）動態（載）身體之流動，延伸靜態作品之虛體記憶。空間實體將時間（交疊）的概念建構在身體與記憶築牆之間。
	6	規劃／創造城市記憶連結、文化體驗與人文空間脈絡。

「理想時尚住在個人的理想身體裡」

在不同的時代背景中，我們總是認為我們所處的理想時代最美，於是我們傾向於相信美有舉世一致的標準，隨時間經過，此標準是以當今的時尚為基礎。然而，身體對應出的服飾也有流行時尚，而任何年代流行的身體即成為「理想」，此理想亦隨時間發展與想法而改變。

理想化之身體反映出服飾在各個時代透過形象的傳播而產出的一種自我意識思考。

透過理想身體的探討連結出理想時尚的過往記憶，亦如同記憶築牆般，透過實體的視覺回憶紀錄，引領活動身體在流動間構築出自我的虛體空間與城市。

在身體與服裝、服裝與社會之關係聯結中，理想身體與服飾之界線，亦如同探討身體與空間主體間之關聯性。

身體不僅只是生理器官，也是心理的展現表現。Wilson（1985年）亦指出，「我們應將身體視為文化的加工品」。理想身體是無法與自我意識分開，身體意識代表著自我認知的前線，我們對自我感知與非自我感知則是由身體邊緣畫分開來。

根據Piaget（1973年）所言，「自我始於幼童對於自己身體是獨立個體的認知開始。」

當幼童能控制自己身體時，即開始了從「非自我」分離出「自我」的過程。

而後發展出身體對環境還存在有其他獨立個體的認知。

當我們了解到對實體的事實感知，亦説明了身體間的界線為心理現象，是一種自我感觀的概念描繪，也是種我們與社會互動的工具。

因為就個人與文化環境而言，個體所體驗之定義程度是會有所不同的，身體與服裝間的關係與時尚對應環境空間亦是如此。

Wilson（1985年）描述，「倘若身體間之開口對它本身是種模糊不清的危險，服裝被視為身體延伸的衣著尚不屬於身體的一部分，服裝不僅連結身體與社會，還是兩者間更清晰之媒介，更是自我與非自我之界線。」

將空間建構基礎於一可見之實體與不可見之自我感知記憶連結之下。

靜態身體的服飾，連結過往理想時尚之空間記憶環境，關係著流動身體與情境主體所交織出的空間主體結構。

內容形式

目的

1　展示內容以靜態實品展示配合圖文與史表的解說，增強參觀者的視覺記憶。

2　運用多媒體影音裝置，連結聲音與視覺達到更進一層的感官記憶接收。

3　規劃展示區，為能活潑輕鬆的帶給年輕學子對服裝與城市的記憶連結；於展場的一處背景牆面，設置大型記憶拼貼燈箱牆面。

4　運用時間空間與人的場域關係，結合當代手繪圖塗鴉手法，彙整一具多元色彩的當代視覺影像拼貼記憶牆面。

5　設計展區的另一端牆面，配合身體與影像的互動趣味，設置一面雙層影像情境之拍照牆面，用以提高孩童與長者對身體與影像介面遊戲之趣味興趣，進而延伸至城市記憶的拼貼追溯。

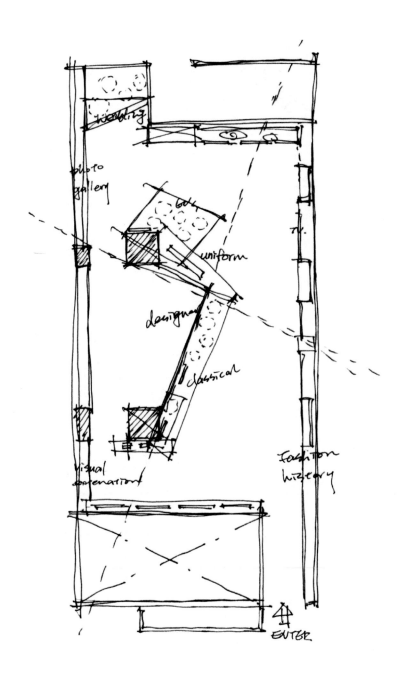

展區平面設計草圖

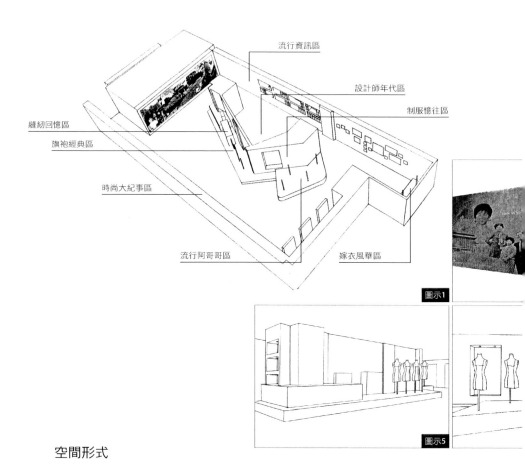

流行資訊區

設計師年代區

制服憶往區

縫紉回憶區

旗袍經典區

時尚大紀事區

流行阿哥哥區

嫁衣風華區

圖示1

圖示5

空間形式

圖示1　　　以逆時針空間動線引導，藉以側牆時尚紀事簡述，引入相關主題展示區域介紹。展區動線區域規劃區分：時尚大紀事區（mass & long terms）──縫紉回憶區──旗袍經典區──制服憶往區──流行阿哥哥區──嫁衣風華區──設計師年代區──流行資訊區。

圖示2　　　透過入口處前端的長廊動線，設置展覽主旨之導讀於左牆，聆聽背景老歌音樂與當代節奏混音，感受時空交替情境。

圖示3　　　時尚紀事牆面中，試以年表形式配合圖片與簡史介

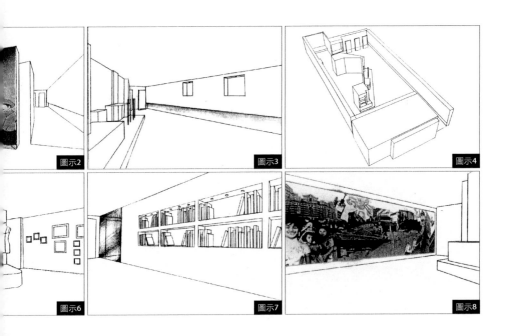

圖示2　　圖示3　　圖示4

圖示6　　圖示7　　圖示8

紹，輔以實品嵌入圖面增強牆面的立體視覺強度；同時於年代紡織圖表中，用以液晶電視的設置活潑平面影像的感官互動效果。

圖示4　展區動線規劃中，試以將兩立柱間拉伸出一獨立內直角空間（投影片播放區），於空間外牆再加以運用規劃出各主題展示檯面。

圖示5～8　展區中的各背景牆面，為活潑空間機能與參觀者之互動，設置實品展示檯、衣櫃牆、情境遊戲牆、流行配件與書櫃牆、相片回憶牆、燈箱牆與多媒體投影裝置。

3D模型建構圖view 1

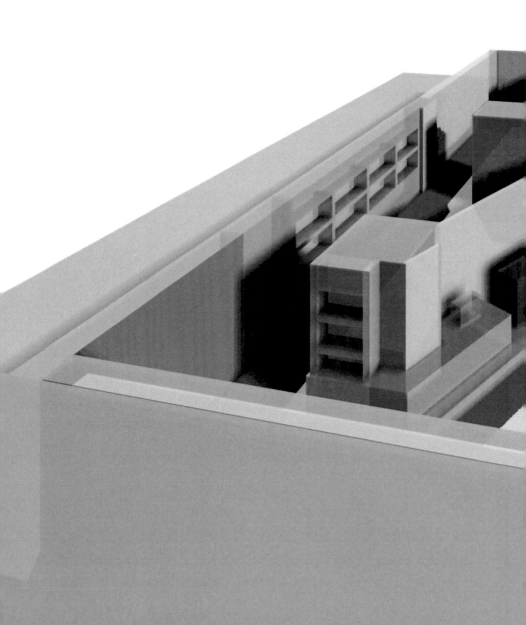

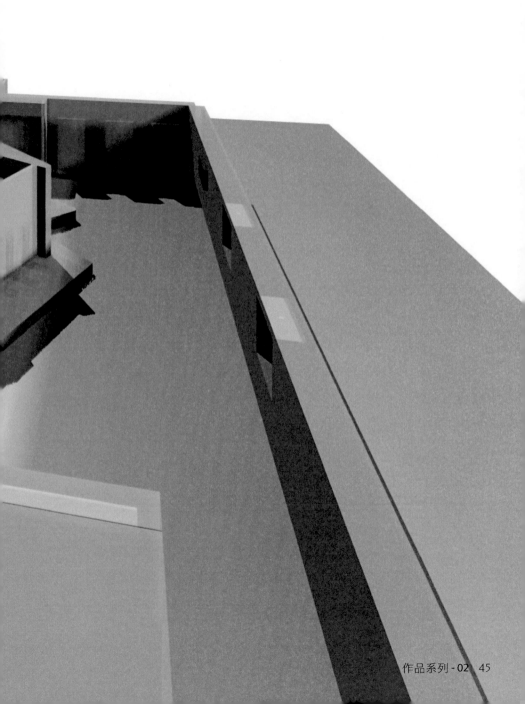

3D模型建構圖view 2

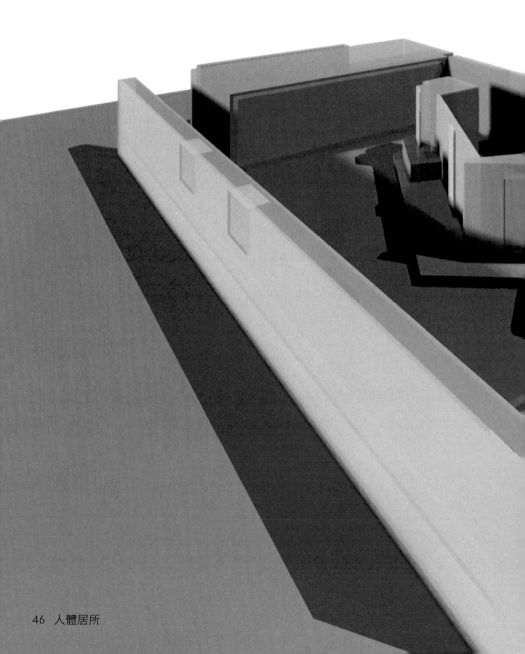

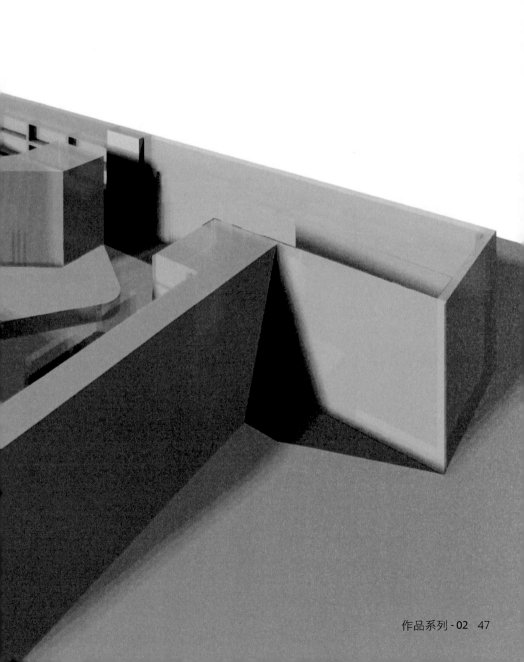

3D模型建構圖view 3

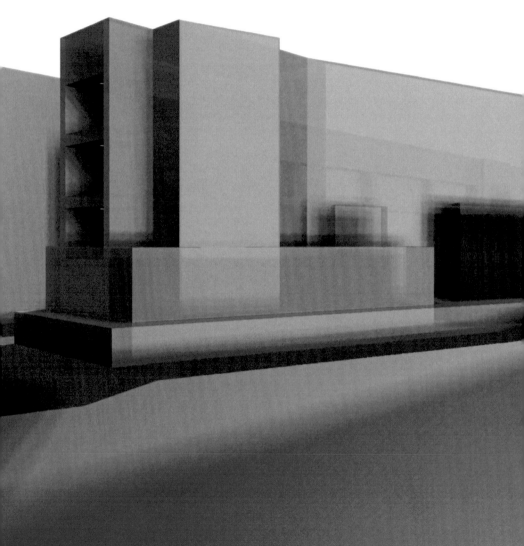

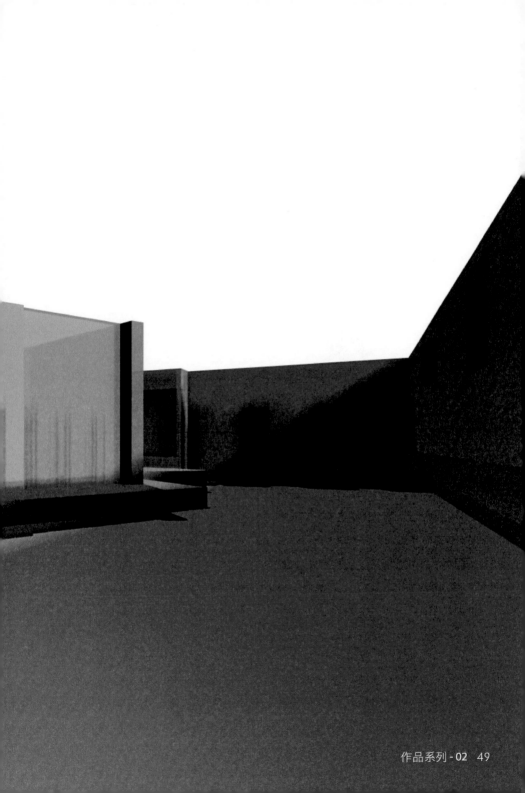

方法技巧	1	利用單位元素組裝方法，將空間中的各式主題／單位，整合在一式空間與相鄰接（摺曲之）分隔牆面中。
	2	拼貼牆面設計手法，將不同時空之空間建築元素，對應服裝／身體，重新建構出虛擬空間／城市文本之中。
	3	運用大型拼貼端牆面、與中間單位／組裝式整合牆，於展場整體空間結構，界定身體的流動空間。

透過入口處前端的長廊動線，設置展覽主旨之導讀於左牆，聆聽背景老歌音樂與當代節奏混音，感受時空交替情境。

4 牆面間堆疊出的平檯與開口預留出靜態身體服飾與物件之置放空間。

5 由身體動線所界定出的簡易空間規劃，於四邊圍閉邊牆中，分別運用大型展板牆與牆櫃，以整合些片段式的空間單位。

6 亦使空間之邊牆產生各式之互動功能，營造空間量體之特殊虛實感。

為活潑空間機能與參觀者之互動，設置實品展示檯、衣櫃牆、相片回憶牆、書櫃牆……。

藝術價值與 (社會)貢獻

　　台北探索館特別規劃「理想時尚──我的台北服飾記憶」特展，介紹台北服飾的演變史。本次特展依不同主題服飾作為區分，以重點圖片佐以簡明扼要的文字，完整記錄台北市不同年代的流行時尚，增進民眾對不同世代生活衣飾文化的了解。展示廳除了各式早期縫紉機、古老熨斗、經典服飾實物展示，還特別規劃互動式情境牆面，以及台灣早期服裝設計師訪談影片觀賞，添加展覽之互動性與趣味性。

1　「理想時尚──我的台北服飾記憶」特展，企圖勾摹老相簿裡的服飾影像，串連起台灣紡織王國的發展故事，連結老旗袍、迷你裙、阿哥哥的時代風華，蘊藏你我共同經歷過的西瓜皮、大盤帽的青澀歲月；走入時光隧道、打開歷史的衣櫃，檢閱你生活的城市──回憶我的時尚台北。

2　本展覽內容試以台灣傳統服飾發展簡史開始，呈現民國以後服裝的發展過程，並特顯不同年代的流行時尚，以增進參觀民眾對服飾的不同世代漸近與演變。

3　同時，展區中也針對台北的服裝產業及服飾街做介紹，確能激起關懷鄉土的情愫，有助民眾對台北文化的了解與記憶。

4　透過招標案與台北探索館的合作，活化台北探索館；朝向多元、活潑、具生活創意的風格走向。

5 除空間內容規劃，策劃展演內容包含：
 – 服飾考古學與社會政經流變的對照（大型
 圖表）
 – 名人專訪
 – 互動裝置建築
 – 相關時代音樂表徵的remix與（現場）播放
 – 社會因素影響的服裝風格、服裝演變，與
 影響因素分析表

6 在與產官合作過程間，於創作教學（學術）上
 加強人文藝術面向之研討，落實「文化、學
 術、創新」的精神。

7 透過展覽空間規劃的引導，提供民眾與服飾間
 之記憶連結，了解更多面向的服飾與城市間的
 過往回憶，激發更豐富的城市關懷。

8 與台北市政府新聞處委託與合作規劃
 案名：台北市政府新聞處c950059-1招標案
 台北探索館「理想時尚──我的台北服飾記
 憶」特展成為產官學界一項創新合作案例──
 展期：2006.1030-1224

9 台北的服飾演變從來未曾停滯，在不斷的創新
 改革背後，留下的是一件件深具時代意義的美
 麗衣裳，反映的是當時特有的生活文化背景，
 在多媒體影片以及輕鬆活潑的互動展置下，邀
 請各個年代的流行時尚迷共享台北服飾的繽紛
 記憶。

附件1 　　各區主題特色與實景內容
　　　　　　《理想時尚——我的台北服飾記憶》特展

　　　此次展覽分成六大主題區，內容包含圖片文字的說明以及經典服飾實物的展示，流行資訊櫃和互動空間情境遊戲牆等設置，重現台北早年各類服飾完整風貌與精采演變。

時尚大紀事　　以各個時代為背景，以重點圖片搭配簡明扼要
主題區　　的文字，提綱挈領地介紹台北住民服飾文化的發展概況，讓參觀大眾對於台灣過去的服裝發展有整體輪廓的認識。同時包括台北地區早期服裝布料的染色與相關染坊、藍染植物介紹，以及各種早期縫紉機、古老熨斗的實物展示。

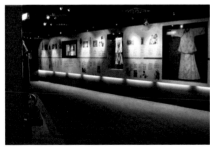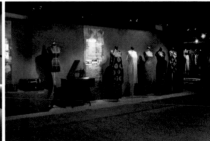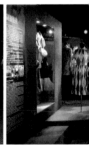

旗袍經典
主題區

　　台北的衡陽路曾是有名的旗袍街，1920、30年代的上海式旗袍、50年代受到西方立體流行線條影響的合身旗袍以及60年代迷你裙風潮下及膝短旗袍，各有不同的風情。1970年代先後有不同的旗袍風格服飾品牌創立，讓旗袍不僅是喜宴、新娘的禮服代表，也呈現時尚優雅的氣質。而現今E世代的少女穿著牛仔布、印花布改良的短旗袍，不但俏麗活潑，也呈現出旗袍另一種特殊風情。

制服憶往
主題區

　　還記得小時候穿過的白衣、黑裙、短褲學生服吧！少年十五、二十時愛耍酷的男生總是趁教官不注意時，歪歪地戴著大盤帽、穿著緊得不能再緊的變裝卡其褲；女學生的頭髮還要耳下幾公分的斤斤計較，男同學頭髮不合格還會被教官或訓導主任叫去開一條「高速公路」……。青澀的年代總是不喜歡制服的桎梏，但是1960年代在電視上一首「太子龍」廣告歌曲「磨不破、磨不破，太子龍不怕貨比貨，不會縮、不會皺，太子龍只怕不識貨……」當時幾乎人人都能朗朗上口，制服憶往主題區帶你回味學生時代的故事。

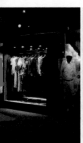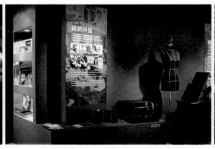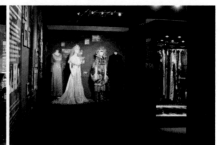

流行阿哥哥　　　　此主題區主要介紹1960年代流行的迷你裙、喇
主題區　　　　叭褲、牛仔褲、大領襯衫、「矮子樂」厚底鞋等阿哥
　　　　哥時期的服飾流行意象，讓大眾重新回味披頭四、
　　　　二秦二林以及學生電影時期的流行風潮，同時展示
　　　　50、60、70等年代台北人不同的服裝流行時尚。

嫁衣風華　　　　　台北市中山北路2段、3段與愛國西路婚紗街，
主題區　　　　各種款式的婚紗令新人難以抉擇，台北婚紗街櫥窗
　　　　也成為著名的城市景點。可知過去爸爸、媽媽的年
　　　　代，結婚時穿怎樣的婚紗？爺爺、奶奶時期的鳳冠
　　　　霞帔、長袍馬褂又是怎樣的華貴呢？嫁衣風華主題
　　　　區介紹清末民初新人結婚的古典禮服、日治時代的
　　　　和服、神社婚禮、大戰時期的國民服，一直到台灣
　　　　光復後各個年代的嫁衣風華。

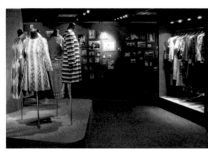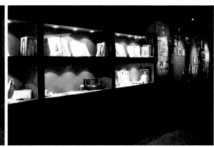

設計師年代
主題區

　　1980年代隨著經濟持續發展，1987年調降進口關稅，國民所得提高帶動消費能力大增，民眾開始有能力購買較高單價的流行服飾精品，此現象吸引許多國際服飾品牌的重視，國際知名品牌、設計師名牌服飾紛紛進駐台灣設立專櫃，帶動國內名牌的熱潮。本土服裝設計師也在名牌潮流的吹動下，興起以個人名字作為品牌的風氣，提高國人服飾消費穿著品牌與名牌意識，衣著品牌成為身分品味的象徵。此專區以介紹台灣早期服裝設計師的品牌創立、奮鬥過程為主，訪談老、中、青三代設計的創作理念以及播放各年代設計師作品的影片。

互動空間
情境遊戲牆

　　本次展場為能有效與參觀者產生趣味性互動，在展區一端設置一面1比1的情境牆面，整體結構透過雙層視覺影像，藉由參觀者的介入，在前景與背景間產生合成視覺效果，增加整體空間中展區的參與感和趣味性，讓觀眾除了認識服飾發展的歷史，同時也可留影紀念。

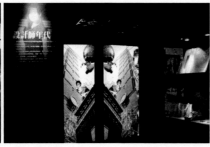
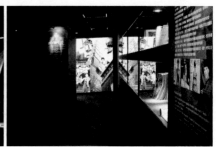

作品系列 - 03

台北世貿中心
「新一代設計展系列」

創作理念

台北世貿中心每年所舉辦之新一代設計展，為一提供台灣設計領域之學子，相互交流與學習的展演活動平台。透過展場的空間單位運用，有效的將在校生與畢業生之作品，進行整體性之靜態展覽空間規劃。

新一代設計展系列01

討論服裝、空間、人的秩序與比例／尺度關係
此次主題規劃為：

「新生活 新態度；新屋 新衣；新生請排隊」

此概念延伸在空間設計中
排隊→秩序
秩序→→尺規
尺規→→→（建築、服裝的製圖）
尺規、規則接踵論及比例（proportion）
服裝、空間、人的比例／尺度關係⋯⋯
延伸之邏輯，反應／互動在平面與空間的創作上

新一代設計展系列02-06

主要論述展場空間中開口和動線的異質／虛實／動靜之空間設計可能性，以「身&影──虛&實（陳設與人）（靜止與活動）間的關係」為主軸，討論個別之間的趣味、與預想預製規劃的空間雛形。

以規則／規矩／侷限的設計條件，轉化為設計因素中的比例原則；

尺度有不同等量／等比化的嘗試；

權衡整體性、維繫一定程度的秩序感；

建築設計上的空間背景／布景／呼應服裝／人體的動態性尺度關係與空間趣味為創作理念。

學理基礎　　　藉由人（體）之媒介，使環境中產生出一種流動的虛實空間形象。

　　繼承古典學派的建築構成學理，試圖創造新的（電子）媒介充斥的展場／複雜設計（主題式／與聲光異質化的）巨型構築空間中的平衡。

　　「呼吸」、「流動性」的動態／靜態並存之空間場域。

　　設計理論中所產生（依舊）大尺度的立面實體、與相對比例失衡、堆疊穿插的服裝作品，與（更懸殊之）身體比例間，所交織出、意圖靜止且帶「呼吸」、「流動性」的動態／靜態並存之空間場域。

　　藉由服裝展演之空間規劃與藝術創作作品相關發表，探討服裝與人、人與空間的比例關係型態。

建築3D折板的結構設計的實驗

　　莫比烏斯帶（Möbius strip或者Möbius band），梅比斯環，以空間模擬一種拓撲學結構的再發展。

　　主要以皺褶／空間摺疊的學理，發展展場空間架構。

　　極簡的、開口的、巨大的、嚴肅的、敬畏的、乾淨的、MONUMENT般的、秩序的、版型的各種空間布景實驗與新型建築手段；開發創作以皺褶／空間摺疊的學理，發展展場空間架構。

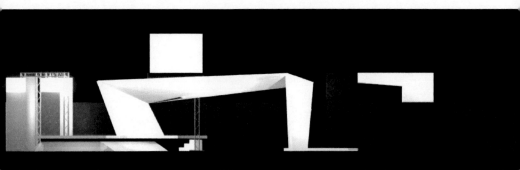

內容形式　【身、影・虛、實】

建構在人與身體、身體與服裝、服裝與影像之空間場所。

「請排隊」
- 新生活態度
- 新品種上市
- 新生請排隊

設計出空間標語化的再現空間形式：

秩序vs.尺規vs.皮尺／紋身

新生代、新一代的亂vs.失序vs.展場

動線的拉扯、規則的再界定。

空間手法之Methology建築方法論──Thematically issue & Design approach

1　解決（類）尺度戰場與設計作品間（比例）之衝突

2　Show的動態vs.alive models

敗亡中／現在完成進行式的／時尚／與作品陳列上的複合空間。

3　服裝設計之衣飾與肉身／flesh，時尚與準死屍collapse／corpse複合空間語意。

當今時代的科技進步深刻地影響著建築設計領域；傳統的建築設計方法正經歷一種轉變。所產生之【身、影・虛、實】柔性設計、虛擬建造和功能仿真等新的技術特徵。從設計方法論的角度對這些主要特徵的分析與建造過程，有助於建立起科學的建築設計觀，並能把握當今時代建築設計的發展方向；

【身、影・虛、實】即是此一創新的空間嘗試創造經驗與建築（展場）嘗試。

方法技巧　　　透過牆面的開口設計與動線引導，規劃出大型開放式場域之主空間整體性。

巨幅之視覺影像拉伸出挑高場域的聚焦性；以簡潔的空間動線規劃，引導參觀人潮的流動方向性；因應展品的創作服裝屬性，以平面影像與部分懸吊服裝實體相互穿插，交織出參觀者與作品間的身影虛實感。

1　漏斗式的form&動線規劃。

2　入口能量聚集的【虛、實】處理。

3　消化&enjoy的消長式空間關係。

4　走秀vs.靜態展──【身、影】產生褶皺區分的空間處理原則與技巧。

5　經費／經濟的考量vs.設計的自我節約──反映在物料的可及性。

6　版型空間與動線處置之flexibility。

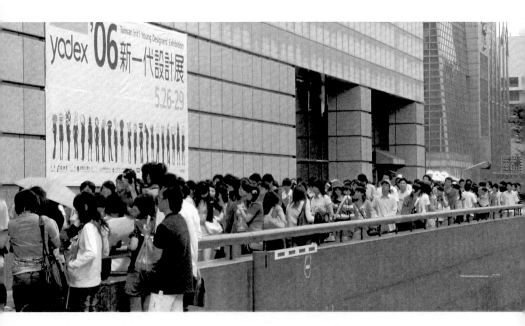

**藝術價值與
（社會）貢獻**

「我們住在一個資訊越來越多，意義越來越少的世界之中」

——布希亞（Baudrillard）

【身、影‧虛、實】反映新一代當前社會與生活中，充斥影像與資訊、整點新聞、電影試映首映之後轉成DVD錄影帶再販賣、並由有線電視播放之時代特徵與消費速度感。因此作者認為時尚這是一個影像複製的文化，一個飽和的社會。

引用布希亞（Baudrillard）：「我們住在一個資訊越來越多，意義越來越少的世界之中」來敘述資訊社會所產生的服裝與空間設計交錯卻失定位的問題與困境。

而擬像與超真實所支配的文化現象則更加惡化，因此影像已經成為真正的真實。相對於歐洲迪士尼的巴黎聖母院，真實與虛構的消費界線已經逐漸模糊。在每件事物無節制的美學化、政治美學化或美學政治化的過程中，服裝藝術的意義與特殊性意義逐漸在消逝中。

**建築方面，影像美學也隨著事務所的技術與實務而拉開與現實的距離
建築論述侷限在美學的邏輯中，使其原始意義遭到剝奪，同時也面臨到政治化的問題**

如何拒斥雜亂的干預與影像的襲奪、處理空間的獨立與完整；解決空間展場經驗的切割與再生，回到以「人」為主的擬場所型態，是本案——【身、影‧虛、實】創作理論，努力達成的藝術價值與其社會貢獻。

附件2

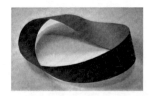

莫比斯環
當代─拓撲學結構
一個典型的莫比烏斯帶

莫比烏斯帶（Möbius strip或者Möbius band），
又譯梅比斯環，是一種拓撲學結構，它只有一個
面（表面），和一個邊界。

剪開帶子之後再進行旋轉，然後重新黏貼則會
變成數個Paradromic。

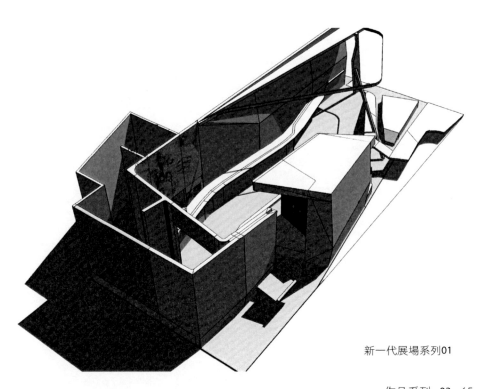

新一代展場系列01

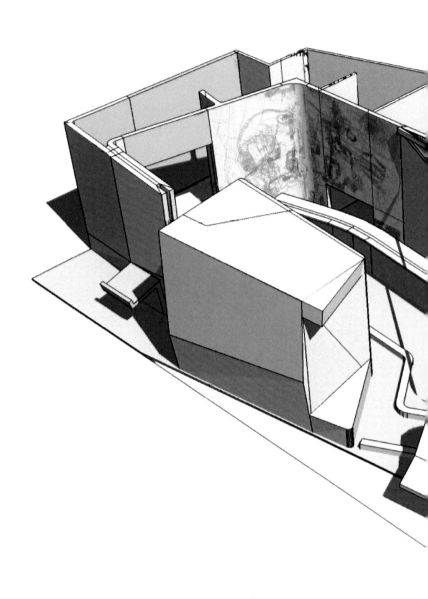

新一代設計展系列01

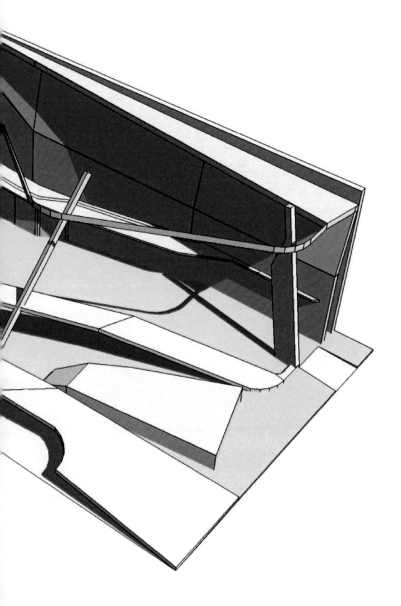

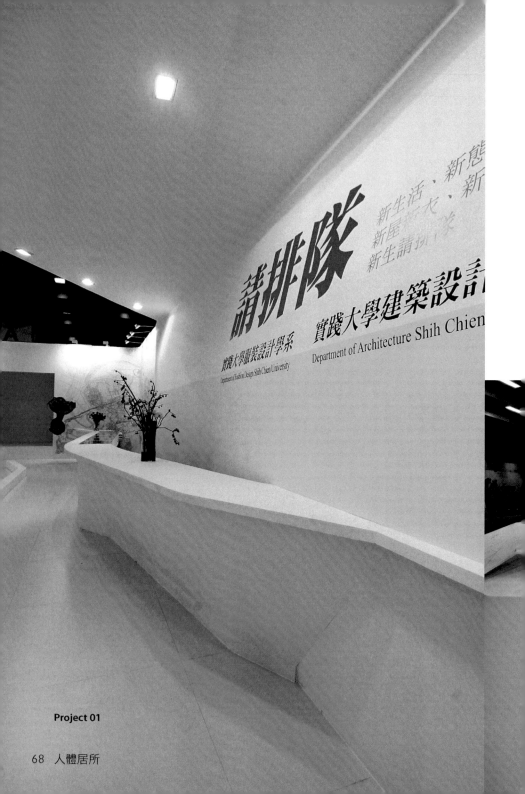

請排隊

新生活、新態
新屋新衣、新
新生請排隊

實踐大學服裝設計學系　　實踐大學建築設計
Department of Fashion Design Shih Chien University　　Department of Architecture Shih Chien

Project 01

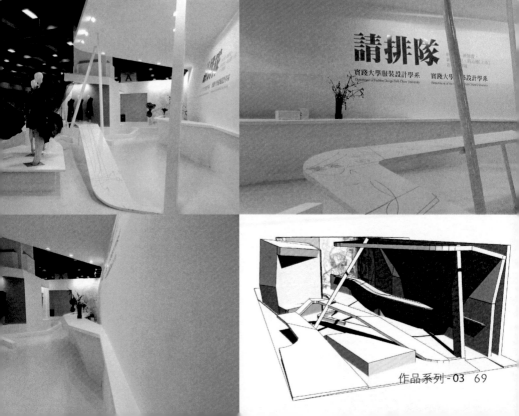

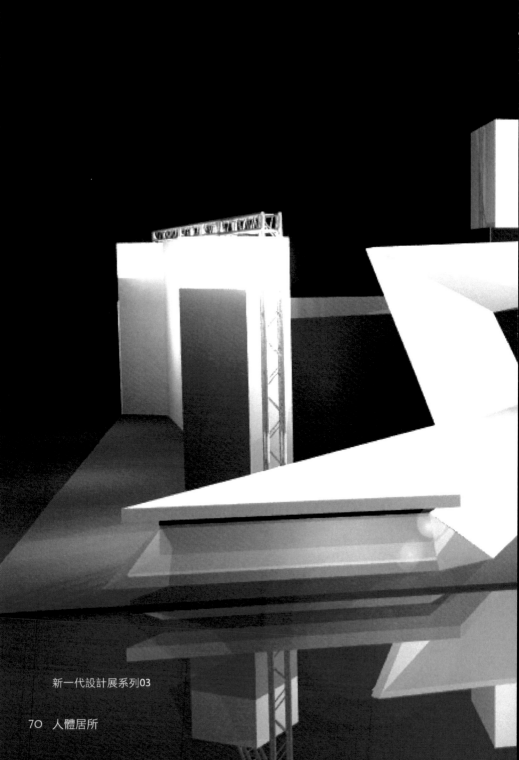

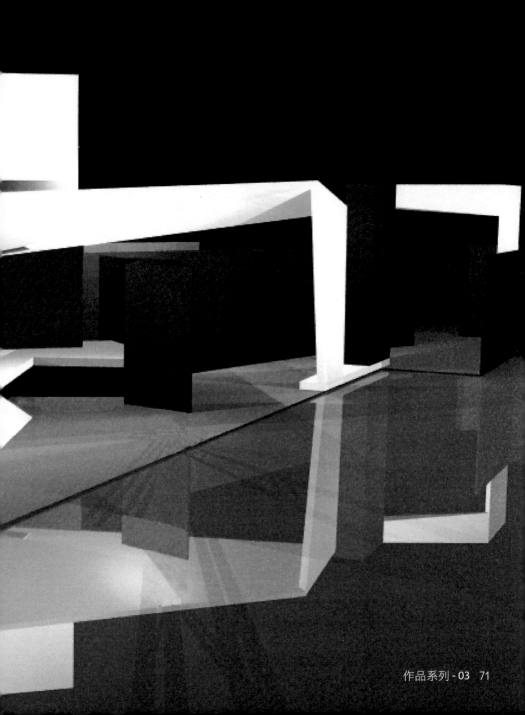

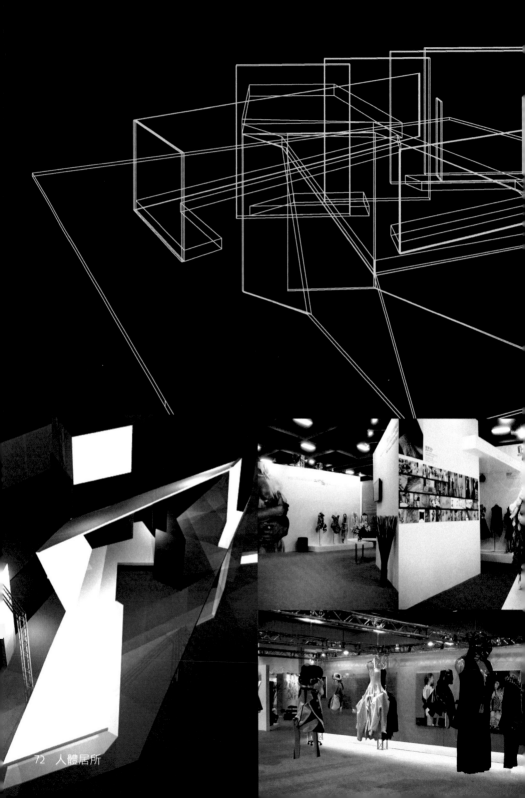

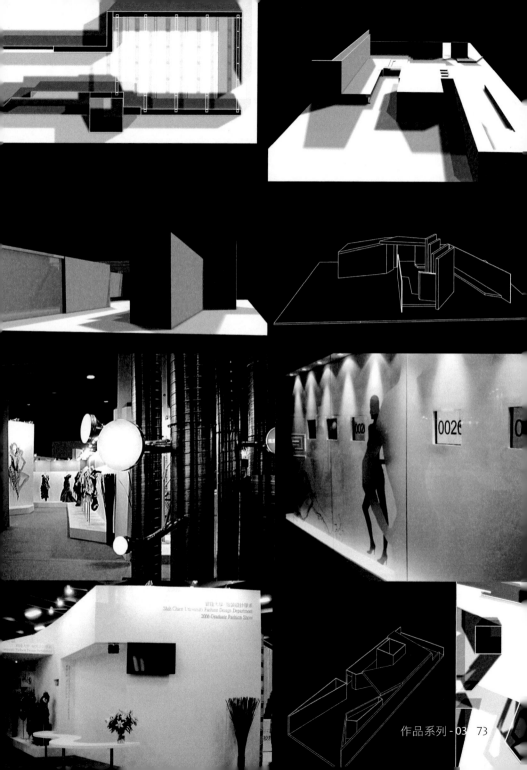

作品系列 - **04**

台北市立美術館
「魔幻衣術」動態展場設計

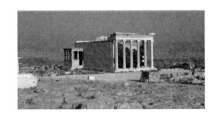

伊雷治席恩神廟
（The Erechtheum）西元前421-405年以
建有女性雕像柱著稱，其他的則為柱頭
上有著漩渦狀裝飾的愛奧尼克式柱子。
影像來源　Perseus Digital Library

創作理念　「魔幻衣術」服裝動態展演／北美館案
　　　　　　替代展演場所／空間與服裝的「莊嚴性」
　　　　　　神殿般語意之移植

伸展台上的建築

　　在當今影像氾濫的社會，容易導致人們的知覺敏感度降低，在視覺飽和的狀態下，人們亦開始關心身體對空間的知覺，以本案美術館「魔幻衣術」動態秀為例，空間中的大型莊嚴尺度使身體中對空間知覺不加思索的回歸到歷史建築中的神殿建物 —— 具有象徵性的遮蔽物。相較於「服裝」所意謂的裝飾性遮蔽物而言，服裝動態秀的「似動態性建築」開始與空間場所的尺度產生新的聯結性 ——「新尺度」。

反觀現代建築的去符號與去故事性現象：「新尺度」與建築象徵意義在此重新秩序。

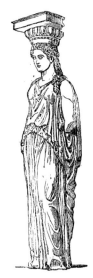

　　遮蔽於身體外的裝飾性服飾，亦成為空間建構中的活動式主體結構系統（Column）。應用在原有的空間中所呈現的莊嚴與敬畏性，亦引領我們回古希臘神殿的事件氛圍。

Caryatid from the Pandroseum（Erechtheum）at
Athens.（From Fergusson.）
影像來源
Perseus Digital Library

不符結構工程法的空間結構秩序，搭配上背景故事的語意脈絡；空間在此已被重新編碼，形成活動性的純粹裝飾，建立新建築尺度的象徵意義。

學理基礎

1. 去裝飾的空間語法 / 尺度的建立依據，可以由展演者的比例來界定與預測。
2. 結構軟化與後結構的臨時性結構，營造出同質量的莊嚴感。
3. 新的皮膚；皮膚 / 衣 / 殼 / 建築物 / 編織的線面體的理論、發展在虛實交錯之空間上。
4. 服裝 / 符號編織在對等 / 或錯位（in建築 / 軟空間）之間。

內容形式

1. 台上的art work / artist cat-walk的設計語彙、呈現空間歷史感的語意。
2. 魔幻衣術 / 藝術–空間 / 燈光音樂互換的操作與創作。
3. 符合北美館的不施做、臨時性、與永恆性標記monuments的辯證。
4. 發展獨特的空間動態展演形式。

方法技巧

1. 移動性輕盈透光（底）燈箱，對應沉穩厚重 / 歷史性之展覽館。
2. 透光燈箱與跑道意象，呼應廣場的虛擬形塑。
3. 人的活動在虛空間 / in領域 / 標示區域的創作手法。
4. 歷史建築語彙呼應mode / 人體=columns / "Orders" 的靜 / 動態空間。

藝術價值與
（社會）貢獻

「伸展台上的建築」
　　替代展演場所——
　　空間、服裝的歷史感、藝術、儀典性、與「莊嚴性」的呈現

　　有鑑於前述創作理念：影像氾濫的社會，導致人們不加思索的接受影像，飽和、迷醉、自滿的不斷循環，就像複合式文化現象執迷於影像的沉淪。在這場名為「魔幻衣術」的服裝展演發表，運用該社會現象的視覺感知融合空間手法中的新尺度觀點，完成「聲音」、「服裝」與美術館「空間」結合的概念，呈現空間中「似虛幻」的建築殿堂——「莊嚴」卻「魔幻」的儀典。

　　「魔幻」意指一種變動又恆常、存在又消失、真實與虛構空間並存的意境。在本案北美館一樓大廳的動態發表現場，以「點狀式」的展台與多媒體影音空間的視覺融合，營造出時尚創意設計的風格化氛圍。在活動式虛擬空間主體，亦透過服裝所呈現的綜合材質、線條、色彩、律動、聲響、節奏的，將空間交織出綺麗的迷離夢境。

　　本案在空間條件限制的不施做與臨時性上，透過人體=Columns的建築語意，靈活出符合原空間的藝術空間象徵。「人」的活動在「虛空間」的多元視聽感中，建構出伸展台上的「新尺度」建築。

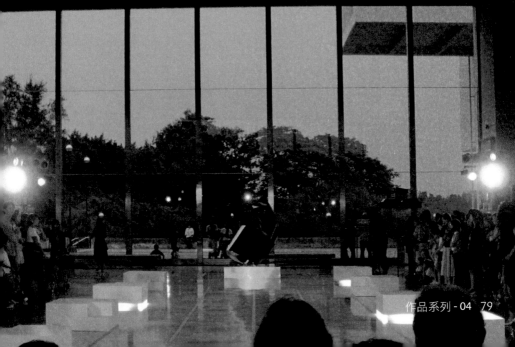

「魔幻衣術」服裝動態展

國家圖書館出版品預行編目

人體居所——空間概念於服裝展演之設計規劃 / 黃莉婷著 . --
一版 . -- 臺北市：秀威資訊科技 , 2009.04
　　面；　　公分 . --(實踐大學數位出版合作系列，美學藝術類
；　　AH0024)
　BOD版
　ISBN 978-986-221-201-1(平裝)

1.展品陳列　2.服飾　3.空間設計
964.7　　　　　　　　　　　　　　　　　　　98004620

實踐大學數位出版合作系列
美學藝術類　AH0024

人體居所——空間概念於服裝展演之設計規劃

作　　者　黃莉婷
統籌策劃　葉立誠
文字編輯　王雯珊
視覺設計　賴怡勳
執行編輯　賴敬暉
圖文排版　李孟瑾
數位轉譯　徐真玉　　沈裕閔
圖書銷售　林怡君
法律顧問　毛國樑　律師
發 行 人　宋政坤
出版印製　秀威資訊科技股份有限公司
　　　　　台北市內湖區瑞光路583巷25號1樓
　　　　　電話：(02) 2657-9211
　　　　　傳真：(02) 2657-9106
　　　　　E-mail：service@showwe.com.tw
經 銷 商　紅螞蟻圖書有限公司
　　　　　台北市內湖區舊宗路二段121巷28、32號4樓
　　　　　電話：(02) 2795-3656
　　　　　傳真：(02) 2795-4100
　　　　　http://www.e-redant.com

2009 年 4 月
BOD 一版
定價：260元

讀 者 回 函 卡

感謝您購買本書,為提升服務品質,煩請填寫以下問卷,收到您的寶貴意見後,我們會仔細收藏記錄並回贈紀念品,謝謝!

1.您購買的書名:_____

2.您從何得知本書的消息?

　　□網路書店　□部落格　□資料庫搜尋　□書訊　□電子報　□書店

　　□平面媒體　□ 朋友推薦　□網站推薦 □其他_____

3.您對本書的評價:(請填代號　1.非常滿意 2.滿意 3.尚可 4.再改進)

　　封面設計____　版面編排____　內容____　文/譯筆____　價格____

4.讀完書後您覺得:

　　□很有收獲　□有收獲　□收獲不多　□沒收獲

5.您會推薦本書給朋友嗎?

　　□會　□不會,為什麼?_____

6.其他寶貴的意見:_____

讀者基本資料

姓名:_____　年齡:_____　性別:□女 □男

聯絡電話:_____　E-mail:_____

地址:_____

學歷:□高中(含)以下　　□高中　　□專科學校　　□大學

　　　□研究所(含)以上 □其他_____

職業:□製造業 □金融業 □資訊業 □軍警 □傳播業 □自由業

　　　□服務業 □公務員 □教職　 □學生 □其他_____

- -

(請沿線對摺寄回,謝謝!)

秀威與 BOD

BOD（Books On Demand）是數位出版的大趨勢，秀威資訊率先運用 POD 數位印刷設備來生產書籍，並提供作者全程數位出版服務，致使書籍產銷零庫存，知識傳承不絕版，目前已開闢以下書系：

一、BOD 學術著作—專業論述的閱讀延伸
二、BOD 個人著作—分享生命的心路歷程
三、BOD 旅遊著作—個人深度旅遊文學創作
四、BOD 大陸學者—大陸專業學者學術出版
五、POD 獨家經銷—數位產製的代發行書籍

BOD 秀威網路書店：www.showwe.com.tw
政府出版品網路書店：www.govbooks.com.tw

永不絕版的故事‧自己寫‧永不休止的音符‧自己唱